U0136581

跳進名畫中的兔子

用兔兔視角看名畫，
原來這麼有趣！

圖·文／*Shae*

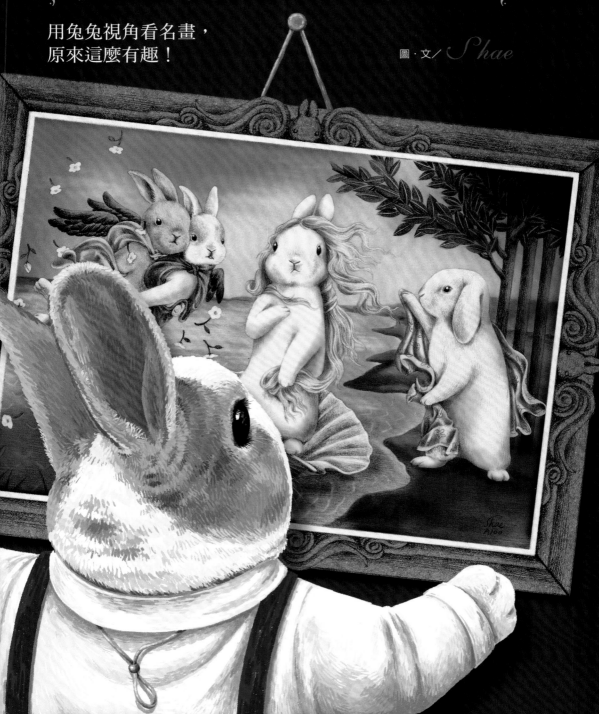

《跳進名畫中的兔子》的繪畫過程對我來說，是個非常特別的經歷！他們都是在我的懷孕過程中誕生的孩子們，隨著肚子裡的寶寶越長越大，兔兔名畫系列的同伴也越來越多！ 在這個系列之前我畫了一張〈帶著蝴蝶截帽的兔女孩〉鉛筆素描，取了這樣的畫名，讓我聯想到維梅爾《戴珍珠耳環的少女》。於是，就這樣開啟了「如果將名畫中的人物們換成兔子，會有什麼樣的感覺呢？」這樣的想法。 接下來一發不可收拾，一筆接著一筆、畫出了一張又一張！而如此需要專注力的工作，也有效舒緩了懷孕的不適呢！ 在尋找名畫題材的過程中，腦袋裡早就滿是各式各樣的「兔占畫巢」的想像，那些有趣的畫面，總是讓我的嘴角不斷地上揚，開始作畫後，也常常邊畫著邊傻笑，原本端莊的畫作有了兔兔們進去搗蛋，就像是小孩子穿著戲服排演著半熟練的話劇，又可愛又好笑！ 在名畫系列之後，接著畫了「兔兔童話系列」，這兩個系列都讓我畫得很愉快，也能一點一點看見自己的進步。可以肯定的是，一定還會替這兩個系列增加新成員！

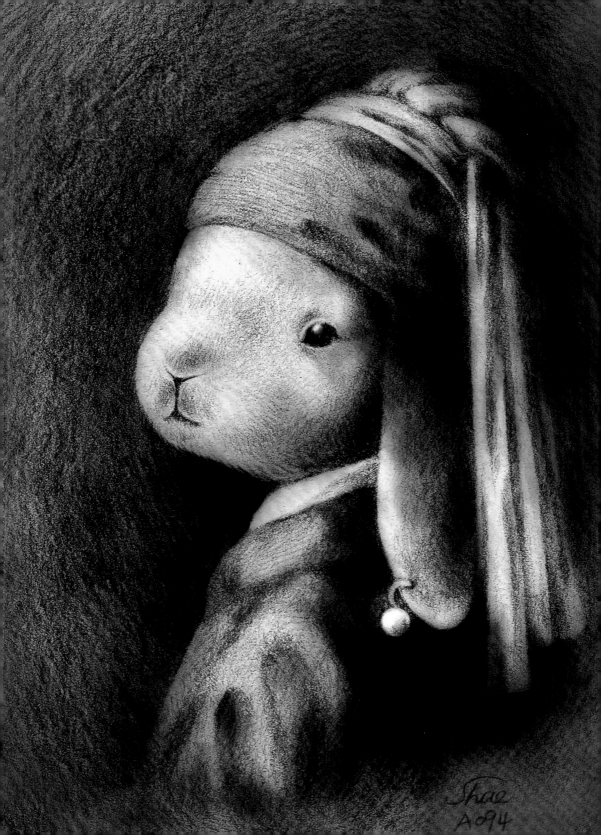

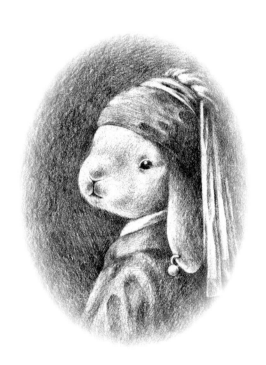

戴珍珠耳環的少兔

原作：維梅爾《戴珍珠耳環的少女》
館藏處：荷蘭海牙莫瑞泰斯皇家美術館

這是兔兔名畫系列的第一幅作品，原作
《戴珍珠耳環的少女》畫中的女子回眸
下深邃的眼神，以及強烈的黃、藍色對
比一直讓我對這幅畫印象深刻。 第一幅
選擇這幅畫來改繪成兔兔當主角，除了
喜愛原作之外，也因為畫面以及顏色都
較為單純，作為第一次的嘗試很適合。
而兔兔戴上了耳環、輕輕地回頭看，似
乎也變得端莊了！

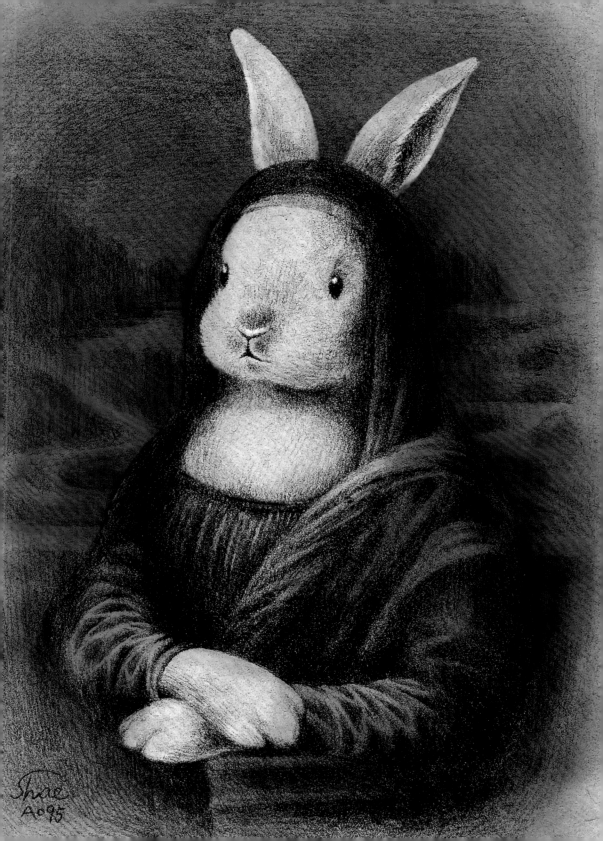

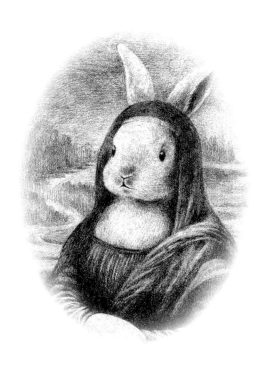

萌兔麗莎的微笑

原作：達文西《蒙娜麗莎的微笑》
館藏處：法國巴黎羅浮宮

這張作品是畫完《戴珍珠耳環的少兔》之後第一個想到的世界名畫，就毫不猶豫地決定是她了！ 下筆前一直在思考，要讓一隻兔兔穿著麗莎的衣服，還是要讓好多隻小兔一起把衣服撐起來呢？最後還是決定維持一開始的想法，畫了端莊的麗莎兔。當時怕人與兔子的手長比例不一樣，畫起來會感到怪異，但還好完成後並沒有這樣的感覺。不過這張作品中的主角兔兔，好像還露出了些許好奇、調皮的神情，疑惑著自己怎麼會在畫裡呢？

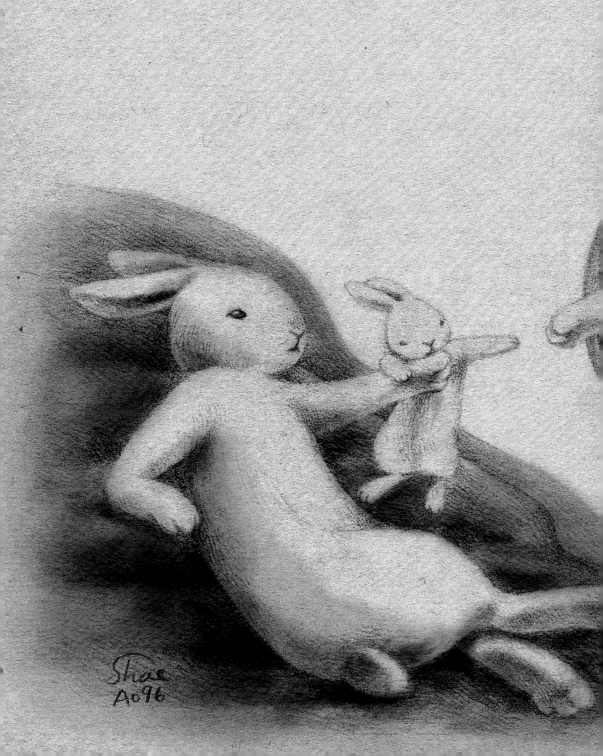

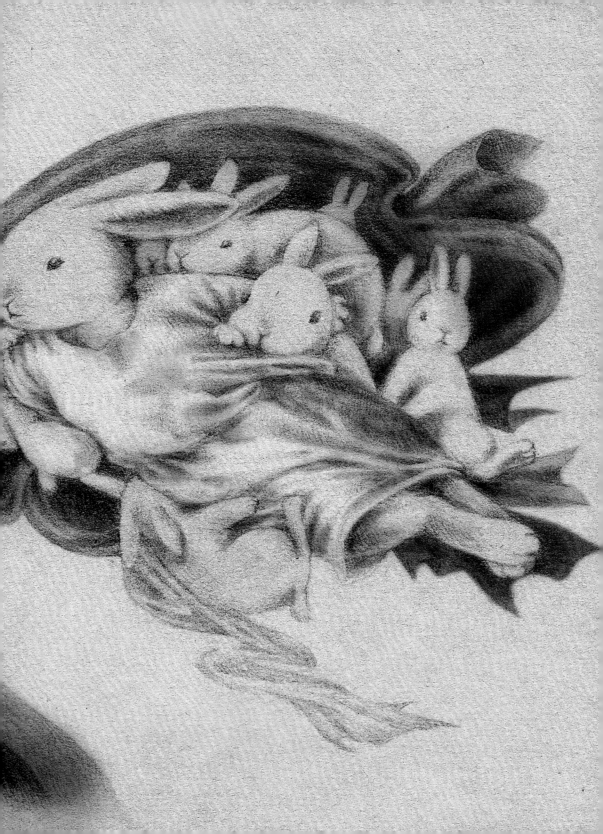

兔世紀：亞當的手不夠長

原作：米開朗基羅《創世紀》
館藏處：梵諦岡西斯汀禮拜堂

這幅作品就像《兔體黃金比例》一樣，兔兔手不夠長怎麼辦呢？只好借助一些幫忙囉！只是小小兔這麼用力伸手好像還是不夠啊……原作中創世神和身邊的大陣仗看起來莊嚴、澎湃，但換成兔兔後，怎麼變成了大夥湊熱鬧的感覺呀！

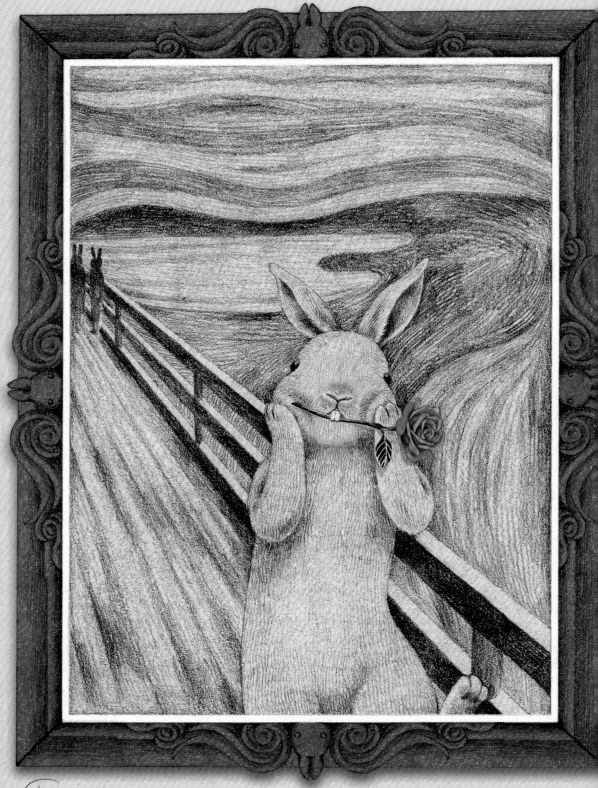

Shae
A099

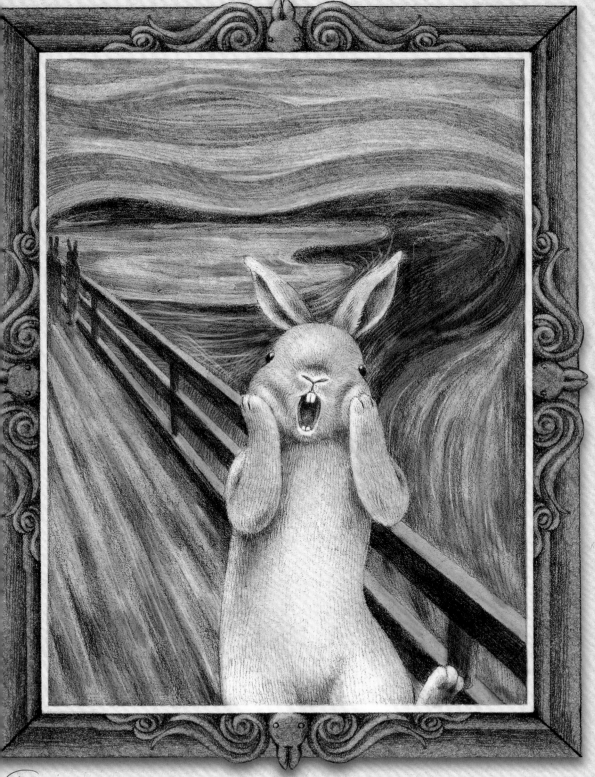

Shae
A099

崩潰兔的吶喊

原作：孟克《吶喊》
館藏處：挪威奧斯陸國家畫廊

《崩潰兔的吶喊》是目前唯一一張畫上了「畫框」的作品，畫框上的裝飾也加了兔子元素，把扭曲的景色關在框裡，似乎可以緩和一些畫面中崩潰的氣氛。

作畫前想著，難不成我要試著將下筆變得瘋狂？畫著畫著，卻還是扔不掉自己習慣性的整齊筆觸，成品也有意想不到的效果，原作中充滿張力的筆觸，沒想到也能如此結合鉛筆素描的細膩。

除了主角改成了兔兔之外，後來又將這個作品「再次」改畫為咬著玫瑰、紅色的色調，怎麼有著三八阿花的感覺呢……

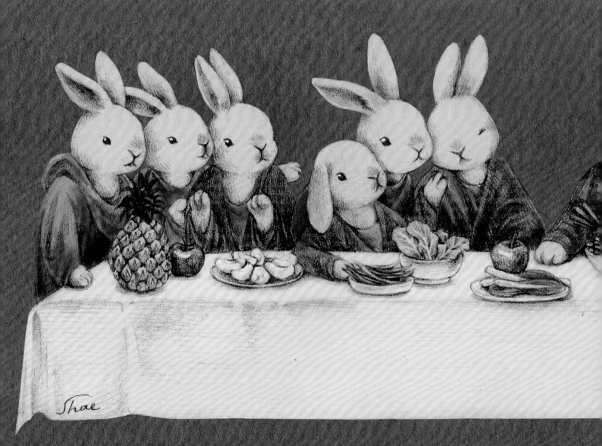

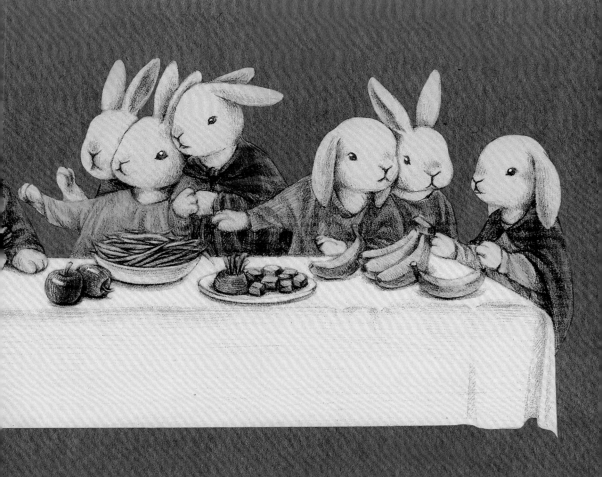

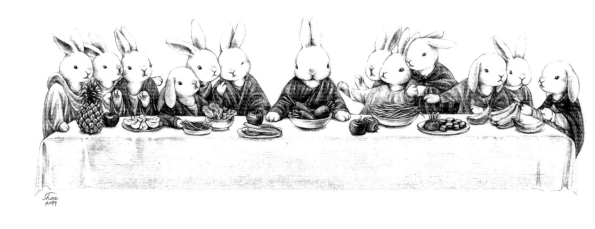

最素的晚餐

原作：達文西《最後的晚餐》
館藏處：義大利米蘭恩寵聖母多明我會院

達文西的名作，大型壁畫《最後的晚餐》。 一想到要把這幅名作改成兔兔名畫，馬上就想著要在長桌上擺滿兔兔們愛吃的青草、蔬菜、水果，也是最快想到兔名畫標題的一幅！「最素的晚餐」不但貼切又很接近原作名稱，打上了這樣的標題自己都覺得好笑，相信畫中的兔兔們一定能吃得津津有味！

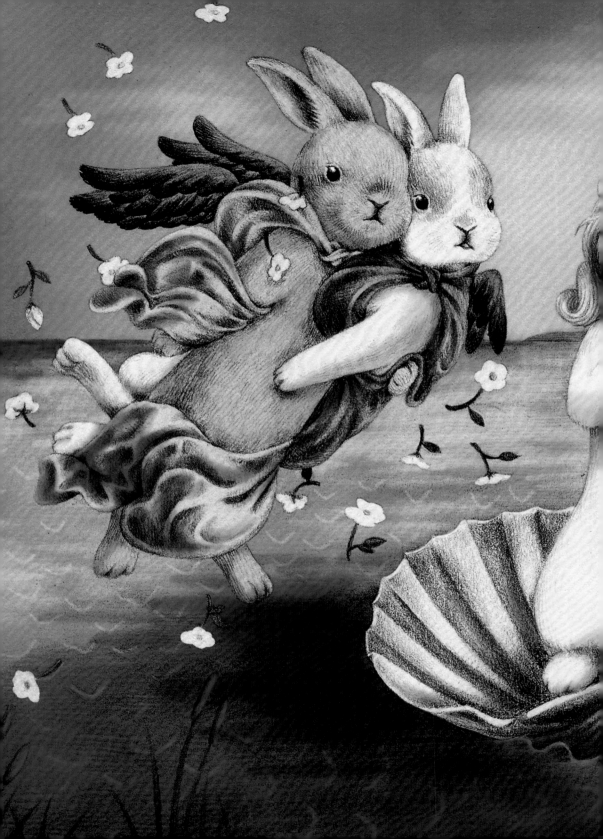

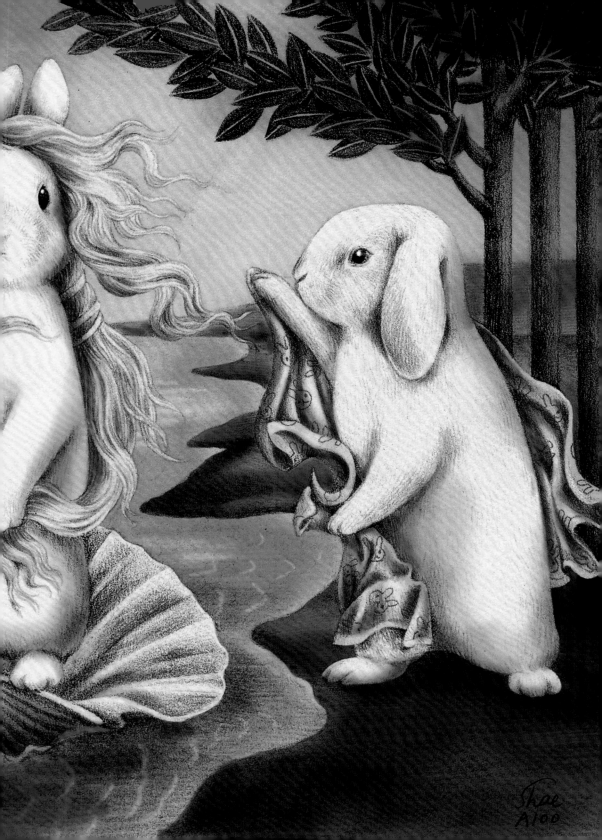

維納斯兔誕生

原作：波提切利《維納斯的誕生》
館藏處：義大利佛羅倫斯烏菲茲美術館

給我自己最大的震撼的作品是這幅《維納斯兔誕生》。 原作古典的繪畫風格以及精細的畫面，讓我在構圖階段就修改了好多次，當結束了最後一筆，呈現給自己的畫面比作畫前想像得還要可愛、豐富，真的非常開心！

作畫時原本並沒有替中間的維納斯兔兔畫上飄逸的金髮，一直在考慮著，但真的要試了才知道原來會那麼適合！讓原本像是裝著正經的白兔更加生動。

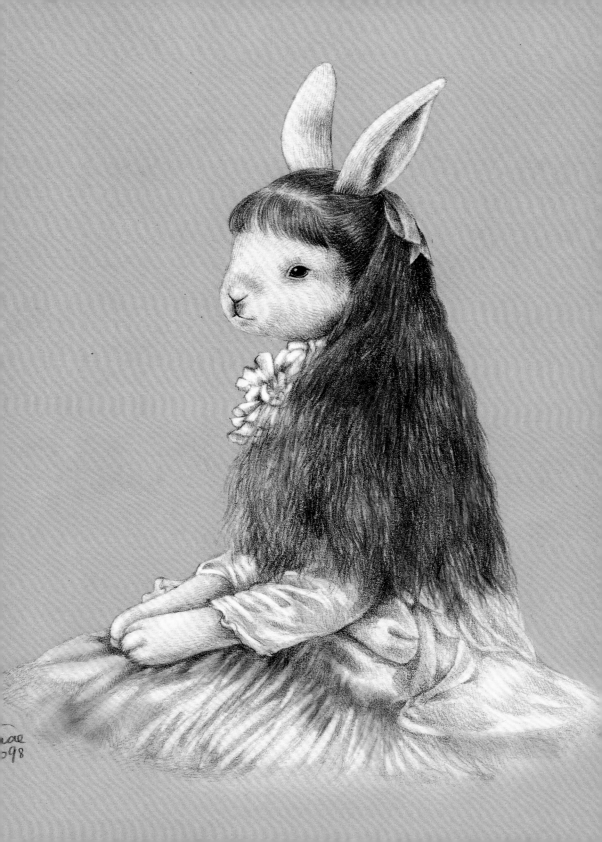

小艾琳兔

原作：雷諾瓦《康達維斯小姐像》
館藏處：瑞士蘇黎世布爾勒收藏展覽館

印象派的雷諾瓦畫作中的畫面總是讓人覺得柔和、舒服，小艾琳在他的筆下像是個甜美的乖巧女孩，卻有著小精靈般淘氣又靈活的眼神。 兔兔化身成小艾琳，似乎也乖巧了許多，我也好喜歡替兔兔穿上柔美的洋裝、梳起漂亮的頭髮，也許當母親的總是有個女兒夢，美好的「妝扮」總會讓我覺得滿足。 這張作品就像是我的女兒一樣，看著成品的樣子，好像是女兒長大了呢！

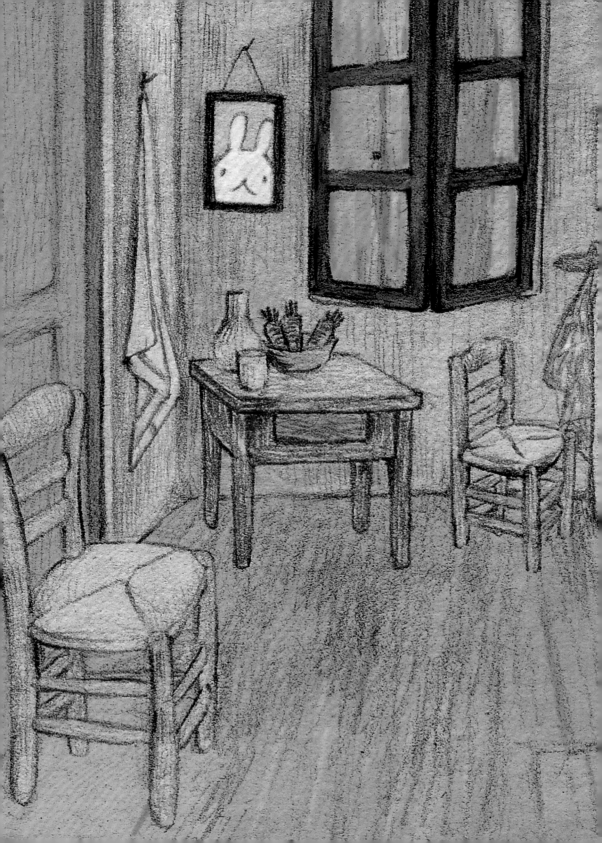

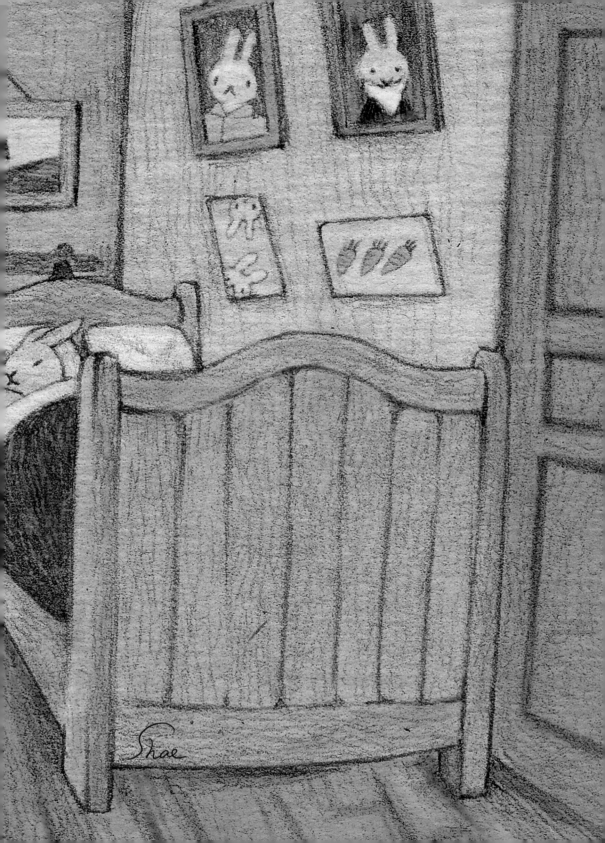

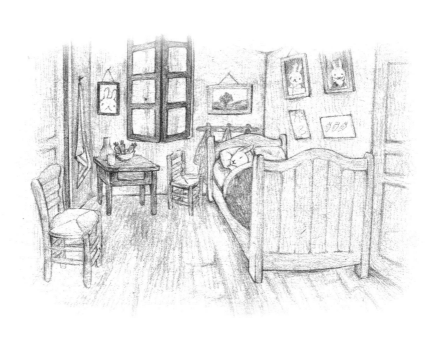

有兔在阿爾的臥室

原作：梵谷《在阿爾的臥室》
館藏處：荷蘭阿姆斯特丹梵谷博物館

原本在梵谷筆下，以他獨特的繪畫風格記錄了這間曾經居住過的房間。 從油畫換成鉛筆畫、以及被兔兔借住後，變成了像是兒童繪本般的感覺，就連牆面上的畫作擺設都忍不住換成了兔子畫、蘿蔔裝飾，越看越喜歡這個房間了！

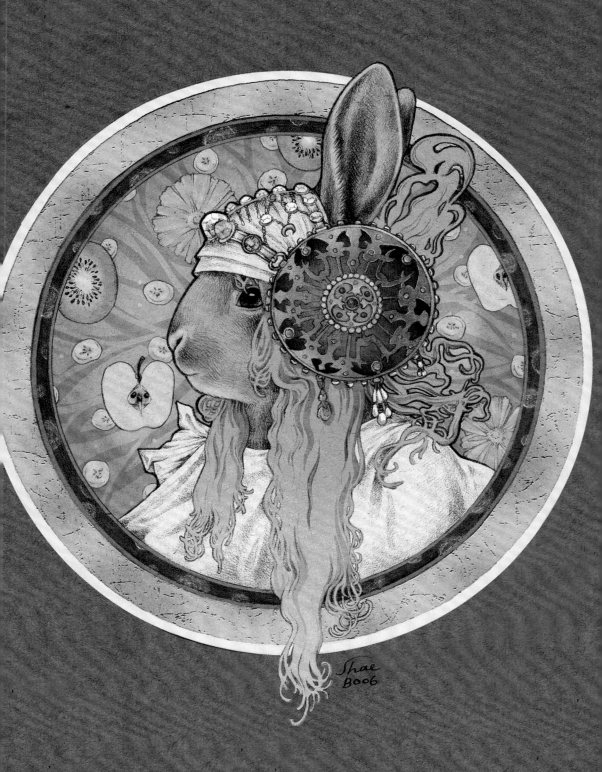

Shae
B006

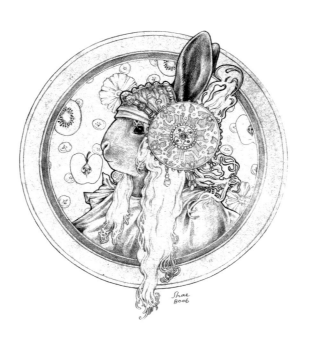

金髮兔女

原作：慕夏《金髮美女》
館藏處：私人收藏

《金髮兔女》是我自己非常喜歡的兔兔名畫作品。 一直都很喜愛慕夏華麗的畫面，改繪這幅名畫讓我享受過程、也享受成果。繪畫時我不討厭刻畫細部，甚至有點喜愛，畫完後看著成品也非常滿足！ 幫兔兔穿上華麗的裝扮也是我喜歡這個作品的原因之一，以及改變了背景，畫上了兔兔喜愛的水果乾，看著看著心裡也甜滋滋的呢。

rabbit rabbit rabbit rabbit rabbit rabbit rabbit
rabbit rabbit rabbit rabbit rabbit rabbit rabbit rabbit
rabbit rabbit rabbit rabbit rabbit rabbit rabbit rabbit
rabbit rabbit rabbit rabbit rabbit rabbit rabbit rabbit
rabbit rabbit rabbit rabbit rabbit rabbit rabbit rabbit
rabbit rabbit rabbit rabbit rabbit rabbit rabbit rabbit
rabbit rabbit rabbit rabbit
rabbit rabbit rabbit rabbit
rabbit rabbit
rabbit rabbit

Shae

rabbit rabbit rabbit rabbit rabbit rabbit rabbit

rabbit rabbit rabbit rabbit rabbit rabbit rabbit rabbit
rabbit rabbit rabbit rabbit rabbit rabbit rabbit rabbit
rabbit rabbit rabbit rabbit rabbit rabbit rabbit rabbit
rabbit rabbit rabbit rabbit rabbit rabbit rabbit rabbit
rabbit rabbit rabbit rabbit rabbit rabbit rabbit rabbit
rabbit rabbit rabbit rabbit rabbit rabbit rabbit rabbit

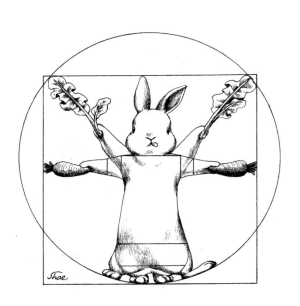

兔體黃金比例

原作：達文西《維特魯威人》
館藏處：義大利威尼斯學院美術館

這幅作品的作畫時間最快了，簡潔又有趣！

試著構圖時，兔兔兩旁胖胖短短的小手完全碰不到邊，邊笑邊想著是不是要放棄這幅畫了，靈機一動畫上「道具」幫忙，手拿著蘿蔔與蔬菜，伸長耳朵，勉強算是及格了。 這完全不合比例的《兔體黃金比例》，要是達文西看到了大概要搖頭嘆氣了吧！

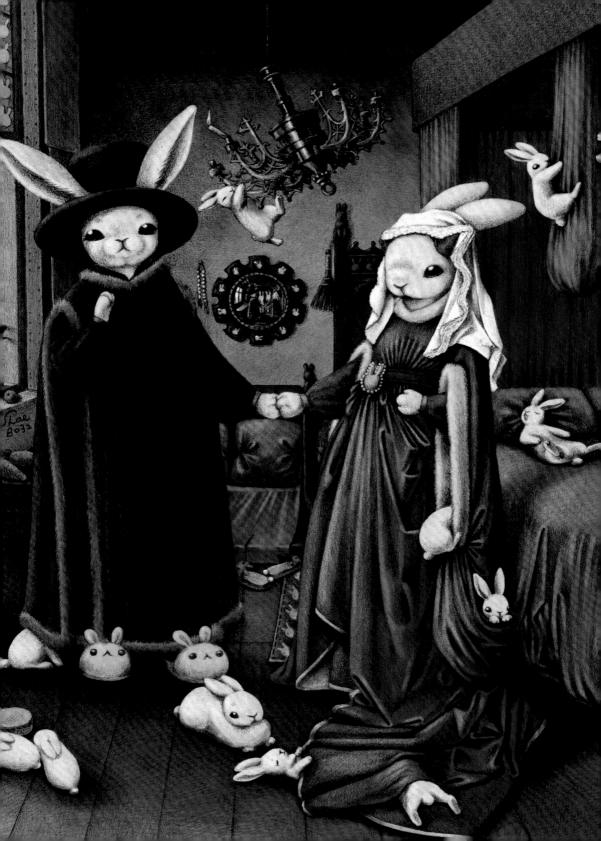

阿兔菲尼夫婦

原作：揚‧范‧艾克《阿諾菲尼夫婦》
館藏處：英國倫敦國家美術館

這幅畫中，除了主角夫婦化身為兔兔之外，家中也多了不少小小兔在搗蛋，並且替男主角穿上了粉紅色兔兔鞋，有了好爸爸的親切感呢！

而這幅畫中最讓我困擾的是牆上那面圓鏡，在原作鏡中的影像及邊框也占了很大的重要性，原稿尺寸 A4 能畫的細節有限，稍微可惜了。（在鏡子的倒影中，除了夫婦的影像之外，還能看見夫婦前方有著身穿藍衣、紅衣的騎士。還有豐富的鏡框圖像。）

畫著這幅畫也讓我有了一些感受，在原作的意思中，表達的是夫妻間一輩子的患難與共及陪伴，相信婚姻中總有些吵鬧或意見不合，但要是沒了彼此相伴，很多事情做起來總是空虛許多。多看另一半的優點，像畫中的阿兔菲尼夫婦一樣攜手終生吧！

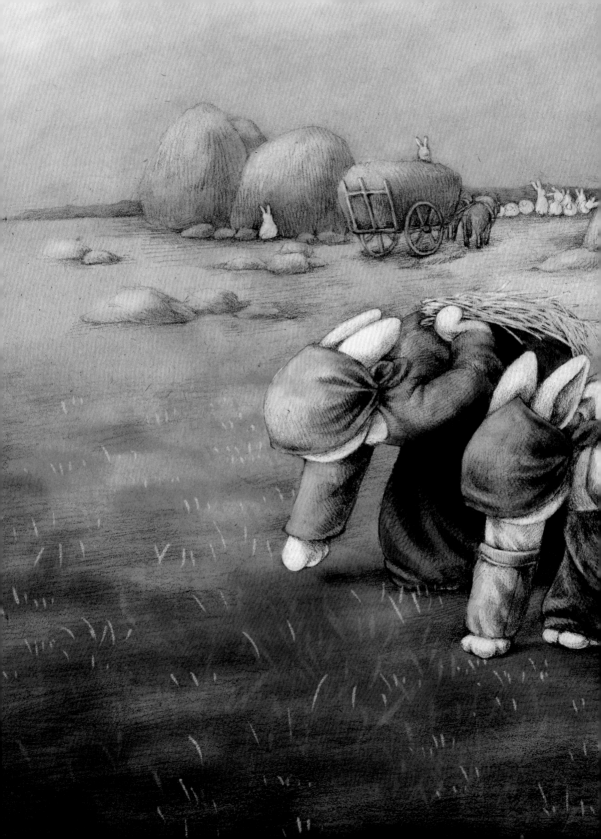

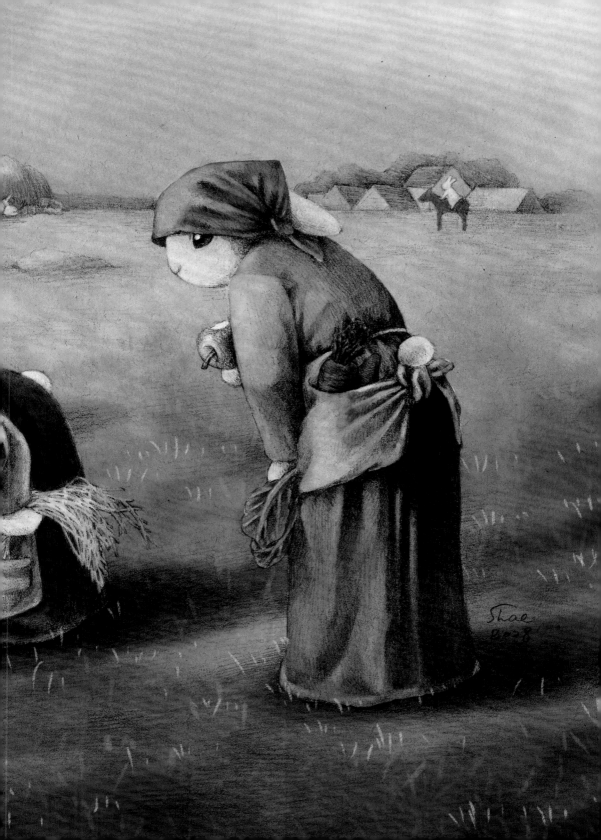

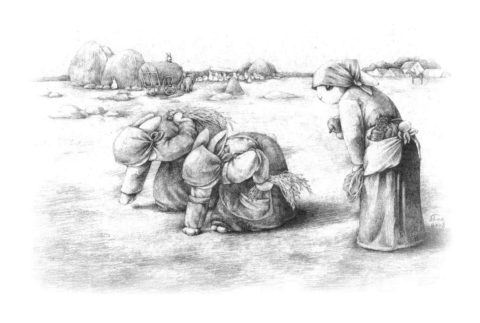

兔兔拾穗

原作：米勒《拾穗》
館藏處：法國巴黎奧塞美術館

《拾穗》也是廣為人知的世界名畫，原本彎著腰辛勤工作的拾穗婦女，卻在兔兔的搗亂下讓整張圖詼諧了起來，最右側的兔兔甚至帶了點心來吃，到底有沒有在認真工作呢！

雖然整張圖聚焦在三位「婦兔」身上，但背景也能看到一些有趣的景象，聚集著像是在開會的兔兔們、坐著馬車載著草的兔兔、騎在馬背上的兔兔，都找到了嗎？

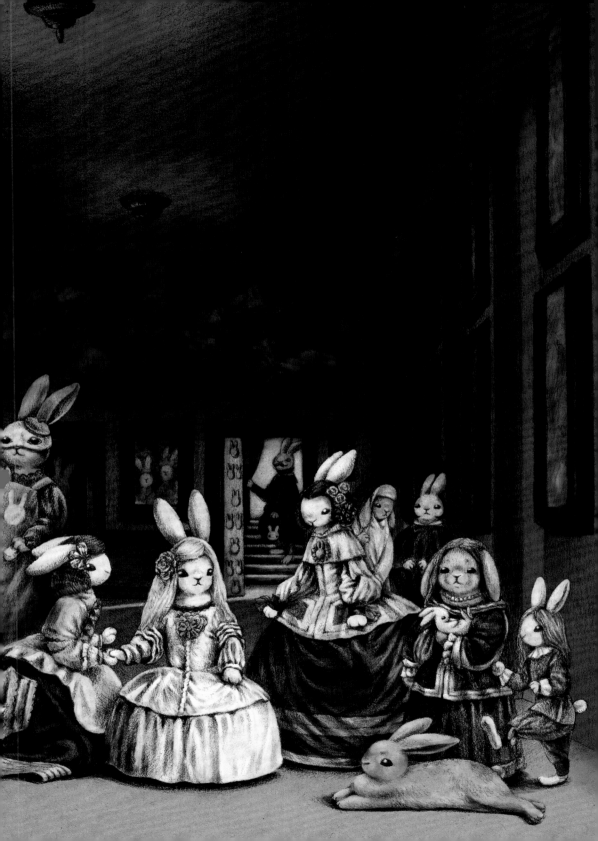

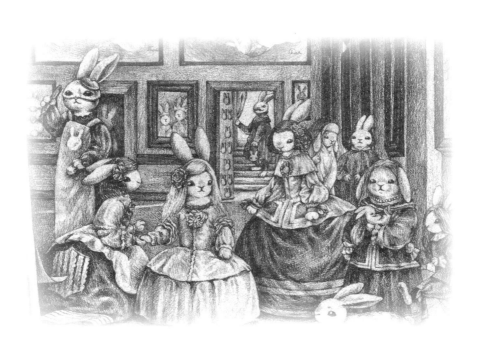

侍女兔們

原作：維拉斯奎茲《侍女》
館藏處：西班牙馬德里普拉多博物館

在兔兔名畫系列的作品當中，總喜歡在畫面中放進一些有趣的小細節（像是《兔兔拾穗》裡有兔認真工作、有兔在口袋藏了小點心，《兔世紀》小小兔伸長手幫忙）。這幅《侍女兔們》當然也無法倖免。

從牆上的畫作、門上的花紋，到手上拿著物品也變成了抱著小小兔。最大的改動，是原作畫家維拉斯奎茲將自己也畫進圖中，拿著油畫筆及調色盤在大大的畫布上刻畫。而我也將面具兔放進了畫中！只是換成了手拿鉛筆與橡皮擦，前方則放著巨大畫板，用鐵夾固定著好大一張的畫紙。

像遊戲般的畫畫過程，真的很棒！

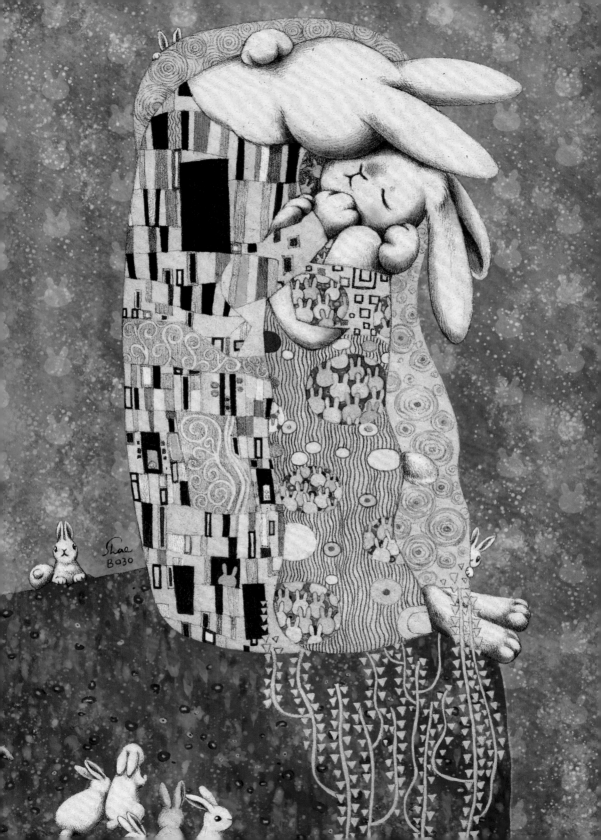

兔吻

原作：克林姆《吻》
館藏處：奧地利維也納美景宮美術館

在這幅畫上嘗試了新的畫法，鉛筆稿的部分比起素描更像是插畫，還有細小的、稱不上是規律，卻又相似的圖騰。在開始畫之前一直有點猶豫，原作《吻》長袍上的花紋以及背景都讓我害怕不知道能不能處理得好，最後因實在是太喜歡原作，帶著挑戰的心情決定下筆！慶幸沒有放棄這個嘗試，作畫的過程不但沒有發瘋，反而覺得非常有趣。邊畫邊覺得克林姆可能是個內心俏皮的畫家，線條、顏色的表現方式既特別又帶點童真。我雖沒有像克林姆一樣用金箔上色，但也試著讓顏色像金色般的絢麗。

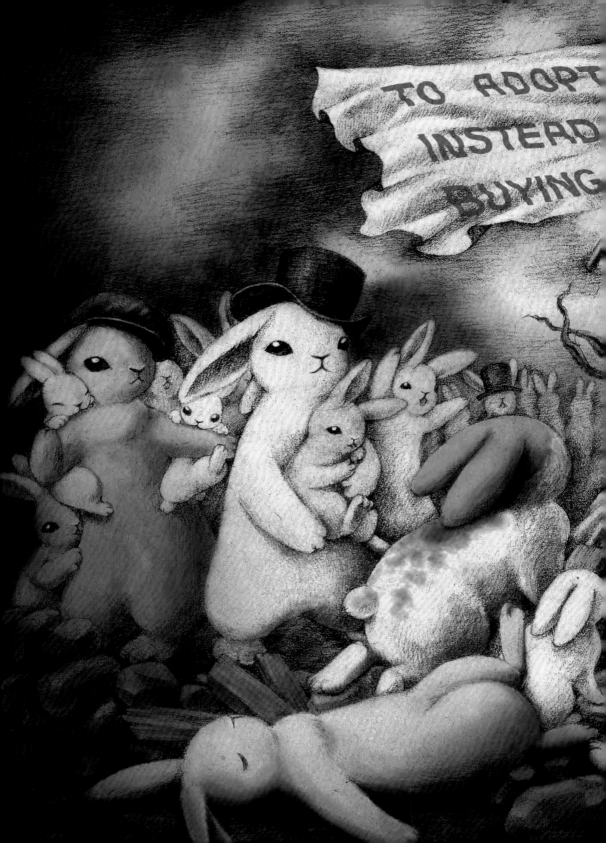

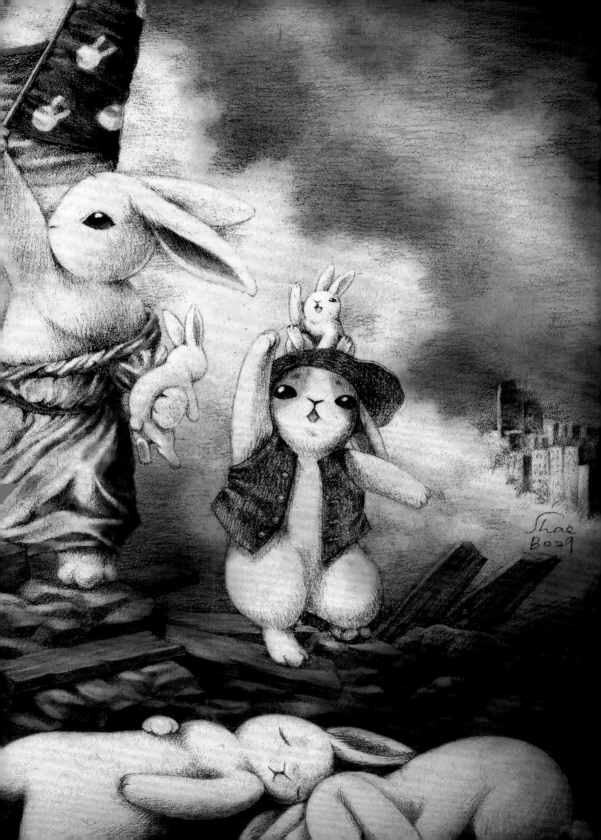

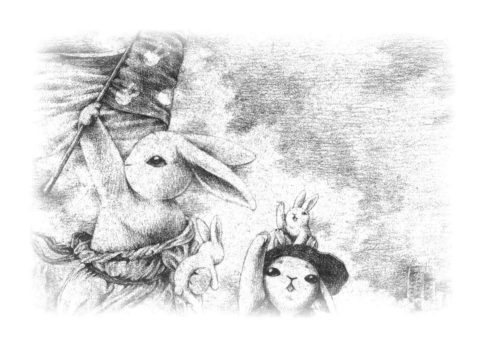

自由引導兔民

原作：德拉克洛瓦《自由引導人民》
館藏處：法國巴黎羅浮宮

這次，是意義比較特別的作品。

To adopt instead of buying（認養代替購買），這是兔兔手中揮動的旗子上的文字。原作《自由引導人民》是人類為了自由而抗爭，當毛小孩也能為自己革命，我想會是為了此事而發聲！會選擇這幅畫，是想藉由它革命的涵義，希望能替繁殖場中的兔兔們、狗兒們、貓咪們爭取自由。

他們被不人道地關養、強迫生育，直到死亡，只為了人們想要買到漂亮可愛或有血統的毛小孩。雖然嚴肅，但完成了這個作品讓我感到非常充實！

動手畫畫又好玩又有成就感，
一起來創作屬於你的名畫吧！

兔兔名畫底稿繪畫方式主要為鉛筆加上炭筆素描。顏色則是將素描底稿掃描進電腦後，以繪圖軟體 photoshop 上色並完稿。

分享我的畫畫工具如右頁所示，邀請你和我一起玩，一起畫！

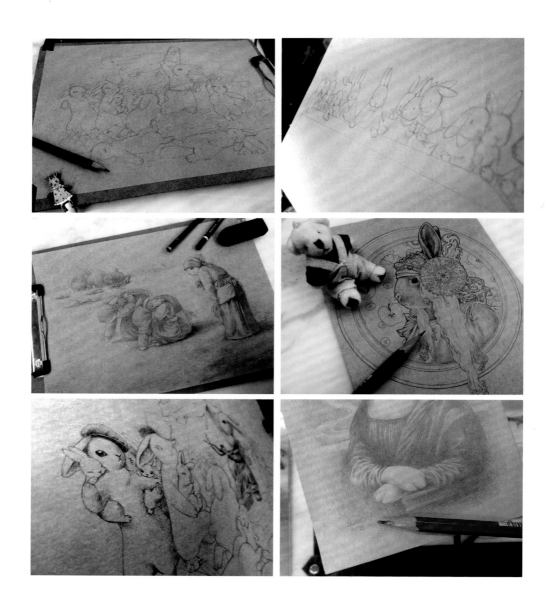

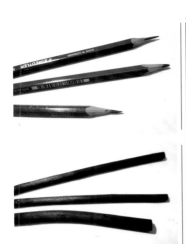

1 素描鉛筆

描繪草圖以及繪製細部，以鉛筆本身深淺分類與控制力道來畫出顏色濃淡。

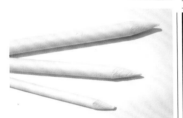

2 炭筆

繪製大面積色塊。以疊加與塗抹的方式來畫出顏色濃淡。

3 紙筆

可將鉛筆與炭筆的筆觸推開成霧面狀。

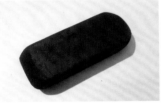
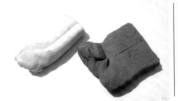

4

左｜硬橡皮擦
右｜軟橡皮擦

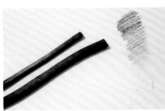
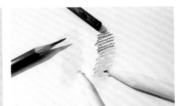

5

紙筆使用示意圖

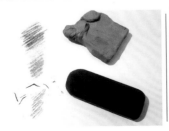

6 軟、硬橡皮擦使用示意圖

軟橡皮擦像黏土一樣可塑形，擦拭時不會有橡皮擦屑，可擦出較柔和的痕跡。硬橡皮擦不可塑形，擦拭時會產生橡皮擦屑，擦出的痕跡較銳利，擦掉的顏色會比軟橡皮擦更多。

跳進名畫中的兔子

用兔兔視角看名畫，原來這麼有趣！

作者　Shae 徐瑋彤

主編　蔡曉玲

行銷企畫　許凱鈞

封面設計　Shae

內頁編排　賴姵伶

發行人　王榮文

出版發行　遠流出版事業股份有限公司

地址　臺北市南昌路 2 段 81 號 6 樓

客服電話　02-2392-6899

傳真　02-2392-6658

郵撥　0189456-1

著作權顧問　蕭雄淋律師

2017 年 12 月 1 日　初版一刷

定價　新台幣 260 元（如有缺頁或破損，請寄回更換）

有著作權 · 侵害必究 Printed in Taiwan

ISBN 978-957-32-8162-7

遠流博識網 http://www.ylib.com

E-mail: ylib@ylib.com

國家圖書館出版品預行編目 (CIP) 資料

跳進名畫中的兔子：用兔兔視角看名畫，原來這麼有趣！/ 徐瑋彤圖 . 文 . -- 初版 . --
臺北市：遠流，2017.12
面；　公分
ISBN 978-957-32-8162-7(精裝)

1. 西洋畫 2. 藝術欣賞

947.5　106020369